学一百通

中国画基础技法丛书·写意花鸟

水牛

SHUINIU

ZHONGGUOHUA JICHU JIFA CONGSHU·XIEYI HUANIAO

陈李新◎著

广西美术出版社

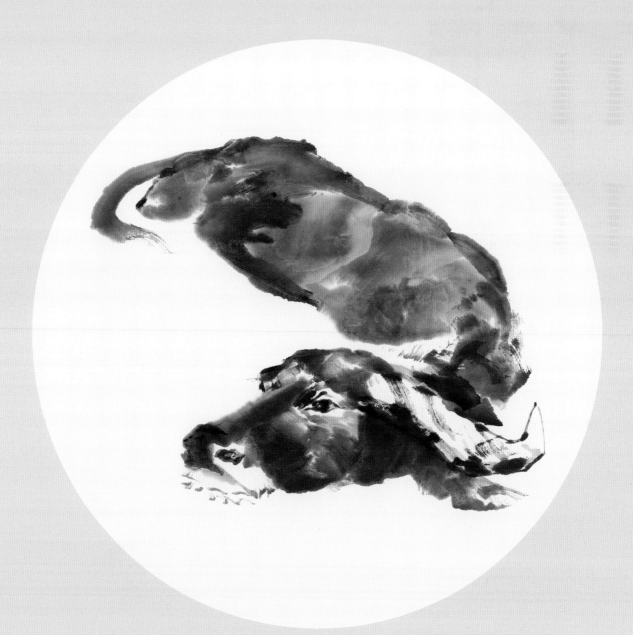

序

　　中国画是最接地气的高雅艺术。究其原因，我认为其一是通俗易懂，如牡丹富贵而吉祥，梅花傲雪而高雅，其含义妇孺皆知；其二是文化根基源远流长，自古以来中国文人喜书画，并寄情于书画，书画蕴涵着许多深层的文化意义，如有清高于世的梅、兰、竹、菊四君子，有松、竹、梅岁寒三友。它们都表现了古代文人清高傲世之心理状态，表现了人们对清明自由理想的追求与向往。因此有人用它们表达清高，也有人为富贵、长寿而对它们孜孜不倦。以牡丹、水仙、灵芝相结合的"富贵神仙长寿图"正合他们之意。想升官发财也有寓意，画只大公鸡，添上源源不断的清泉，意为高官俸禄，财源不断也。中国画这种以画寓意，以墨表情，既含蓄地表现了人们的心态，又不失其艺术之韵意。我想这正是中国画得以源远而流长、喜闻而乐见的根本吧。

　　此外，我国自古以来就有许多学习、研读中国画的画谱，以供同行交流、初学者描摹习练之用。《十竹斋画谱》《芥子园画谱》为最常见者，书中之范图多为刻工按原画刻制，为单色木版印刷与色彩套印，由于印刷制作条件限制，与原作相差甚远，读者也只能将就着读画。随着时代的发展，现代的印刷技术有的已达到了乱真之水平，给专业画者、爱好者与初学者提供了一个可以仔细观赏阅读的园地。广西美术出版社编辑出版的"中国画基础技法丛书——学一百通"可谓是一套现代版的"芥子园"，集现代中国画众家之所长，是中国画艺术家们几十年的结晶，画风各异，用笔用墨、设色精到，可谓洋洋大观，难能可贵。如今结集出版，乃为中国画之盛事，是为序。

<div align="right">

黄宗湖教授

广西美术出版社原总编辑

广西文史研究馆书画院副院长

2016年4月于茗园草

</div>

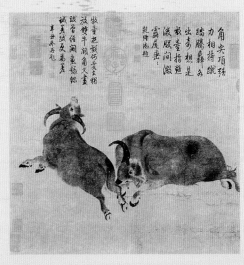

戴嵩　斗牛图
44 cm×40.8 cm　唐

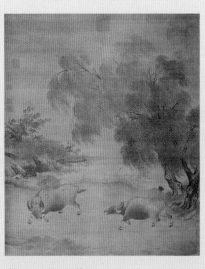

李迪　风雨归牧图
120.7 cm×102.8 cm　南宋

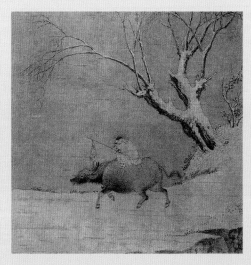

李迪　雪中归牧图
24.2 cm×23.8 cm　南宋

一、水牛概论

　　牛是我国农村常见的动物，是农耕文化的象征，唐代柳宗元写有《牛赋》，宋代李纲有"但得众生皆得饱，不辞羸病卧残阳"的赞美诗句。时下"牛市""老黄牛精神"的提法更是将牛的地位提升到了顶峰，可见牛已经成为人们十分喜爱的动物，也是中国画中常画的题材之一。

　　唐代韩滉所作的《五牛图》成为传世国宝，宋代阎次平的《四季牧牛图》和李迪的《风雨归牧图》也成了不朽佳作，现代更有李可染、黄胄等画牛名家。这些画家画的牛都很出彩，在艺术上各有千秋。因此画牛还可以提升一个高度，不像宋代的山水、人物画那样完美，仍然有很大的发展空间。

　　水牛是热带和亚热带特有的牛种，分为亚洲水牛和非洲水牛两种。亚洲水牛又分为沼泽型水牛和江河型水牛两个种类。沼泽型水牛因拉力大，适于水田耕作，所以以使用为主。我国水牛多是此类。相牛学认为，颈粗的牛力大，牛角直中带弯善斗。一般牛前臀部与后腿的毛自然成旋形，如果四旋均匀，那么这种牛比较老实温顺。反之就不太听话，逆反心理强。牛四肢中前腿带弯在耕地时不易疲劳，能长时间劳作。牙齿平整的牛一般食口好，不挑食。牛出二牙进入青年期，出四牙六齿当壮年，出八牙进入老年。小牛只有一点点角，长大后牛角变长，青年的牛角光滑，进入中老年后牛角变苍老。一般的牛走路时两前蹄自然形成45度角，如果两蹄走路时角度发生明显变化，那么这头牛就要看医生了。在民间，牛的口腔还有红口、火口、白口、青口、黑口之说。好的牛一般口腔带有粉红色，而对青口、火口的牛农户较为忌讳。牛虽不会言语，但很通人性，通过体态语言能很好地与你沟通。一般的牛身上寄生虫多，用扫帚刷它牛会感受到你的善意，触摸它的头颈会感受到你对它的友好。对于老朋友，它会用嘴来吻你。如果它用脚抓地、眼红，那么你就要小心了。

　　苏东坡在《东坡题跋·卷五》中记载："蜀中有杜处士，好书画，所宝以百数。有戴嵩《牛》一轴，尤所爱，锦囊玉轴，常以自随。一日，曝书画，有一牧童见之，拊掌大笑，曰：'此画斗牛也，牛斗力在角，尾搐入两股间；今乃掉尾而斗，谬矣！'处士笑而然之。"苏东坡评论"耕当问奴，织当问婢"。可见，古人一直注重牛这一题材，但本人经过多年对牛的细心观察，发现苏东坡对牛的描写是不全面的。

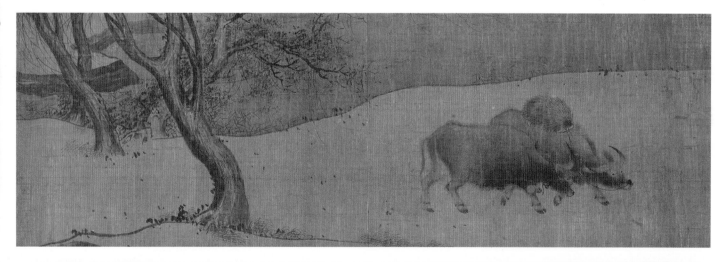

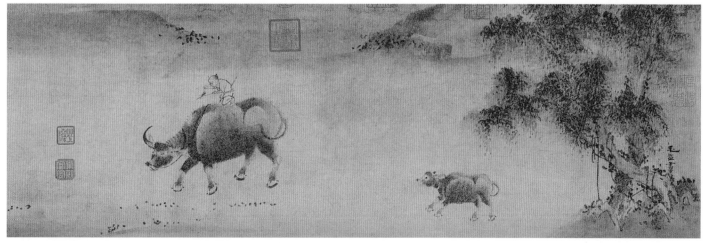

马和之　毛诗陈风图（局部）　26.5cm×55cm　南宋
毛益　牧牛图（局部）　26.2cm×73cm　南宋

二、水牛的画法

（一）水牛的形体结构

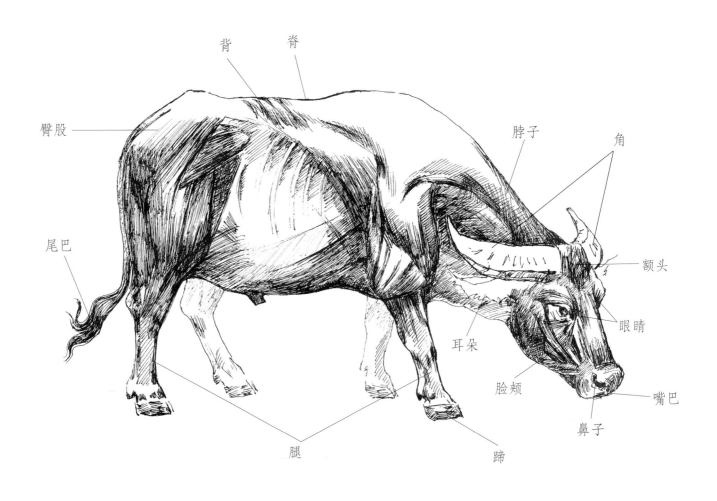

（二）牛头的画法

　　画水墨写意可在写生牛作品上进行艺术创作。不要在宣纸上用铅笔或木炭描稿，描稿后的画面欠生动。画牛宜用接墨法，先从牛角画起，一笔笔接下去，用笔要与牛的质地相符，用重墨画牛角，用中锋勾线，侧锋画出牛角纹路。画牛头时用笔应多加些水，使画面达到水墨淋漓的效果。

　　画牛时牛头是关键的部分，对牛的角、眼睛、耳朵、嘴巴、鼻子、脸颊等可以做细致的刻画，目的是把牛的精气神表现出来。把牛头画好了，就完成了画牛的一半。牛身体部分宜用大笔画，此画法画出的牛整体感强，牛的形象也形成了松紧对比，而且能使画面效果大气生动。

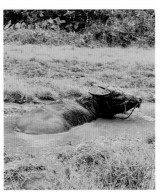
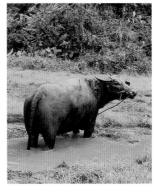
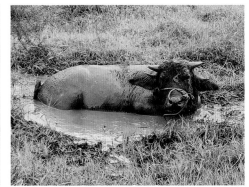

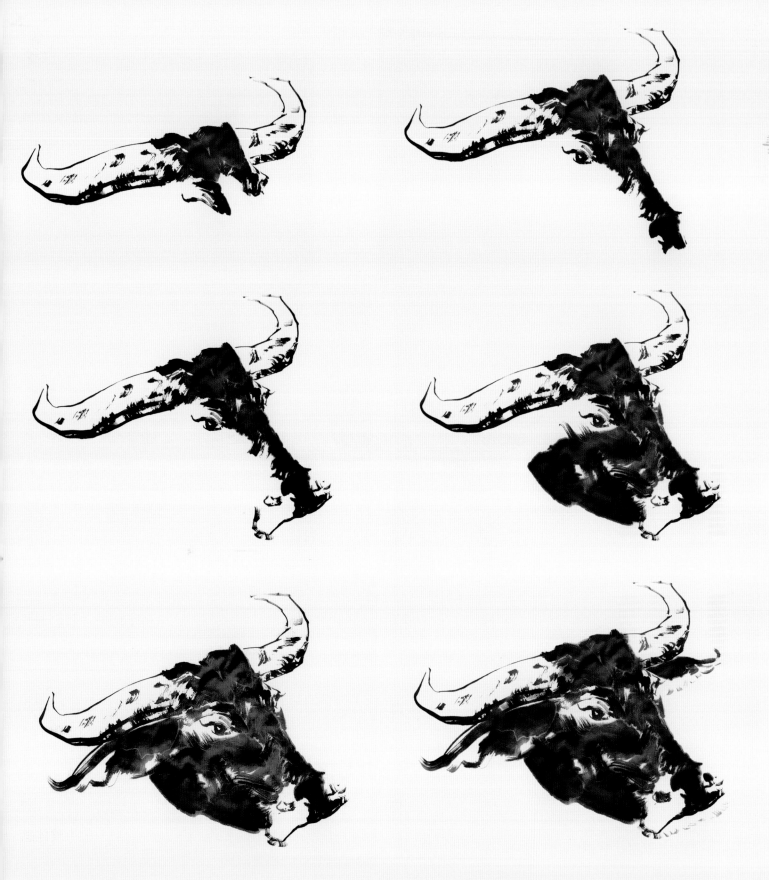

步骤一：先用浓墨勾出左边一只牛角，并画出牛角纹，牛角以大部分留白方式处理；然后用浓墨加少许水画出牛的前额，用笔宜奔放，与牛角用笔有所区别，达到有紧有松、张弛有度的效果；画出右边另一只牛角，注意左右牛角的角度、比例；再画出左右双眼，两眼角度平衡，眉骨画出骨感。

步骤二：画出鼻子与双眼珠，画鼻用笔要流畅，用笔厚重体现出鼻骨的体感。

步骤三：接着画出嘴巴与鼻孔，注意用笔线随形走，做到用笔生动、造型准确。

步骤四：用大笔画出牛的左右双脸，注意脸的角度展现方式与画面空间留白，体现牛脸部的肌肉与骨感。

步骤五：画出左耳，注意用笔自然、流畅、松动，充分展现牛耳的灵动轻巧效果。

步骤六：再用同样的方法画出右耳，接着用枯笔画牛的下嘴巴与嘴边毛发；最后收拾画面，使画面更完整，但不宜大面积修改，此时应惜墨如金，下笔相当慎重。

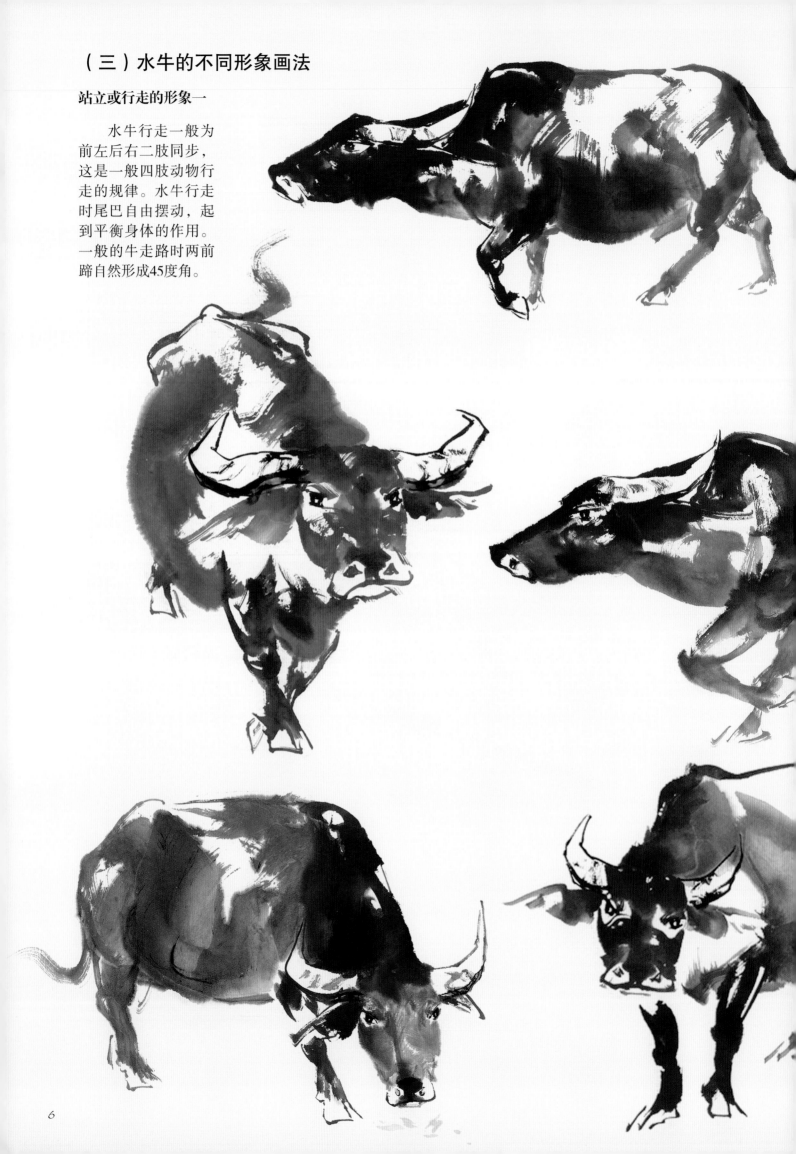

（三）水牛的不同形象画法

站立或行走的形象一

　　水牛行走一般为前左后右二肢同步，这是一般四肢动物行走的规律。水牛行走时尾巴自由摆动，起到平衡身体的作用。一般的牛走路时两前蹄自然形成45度角。

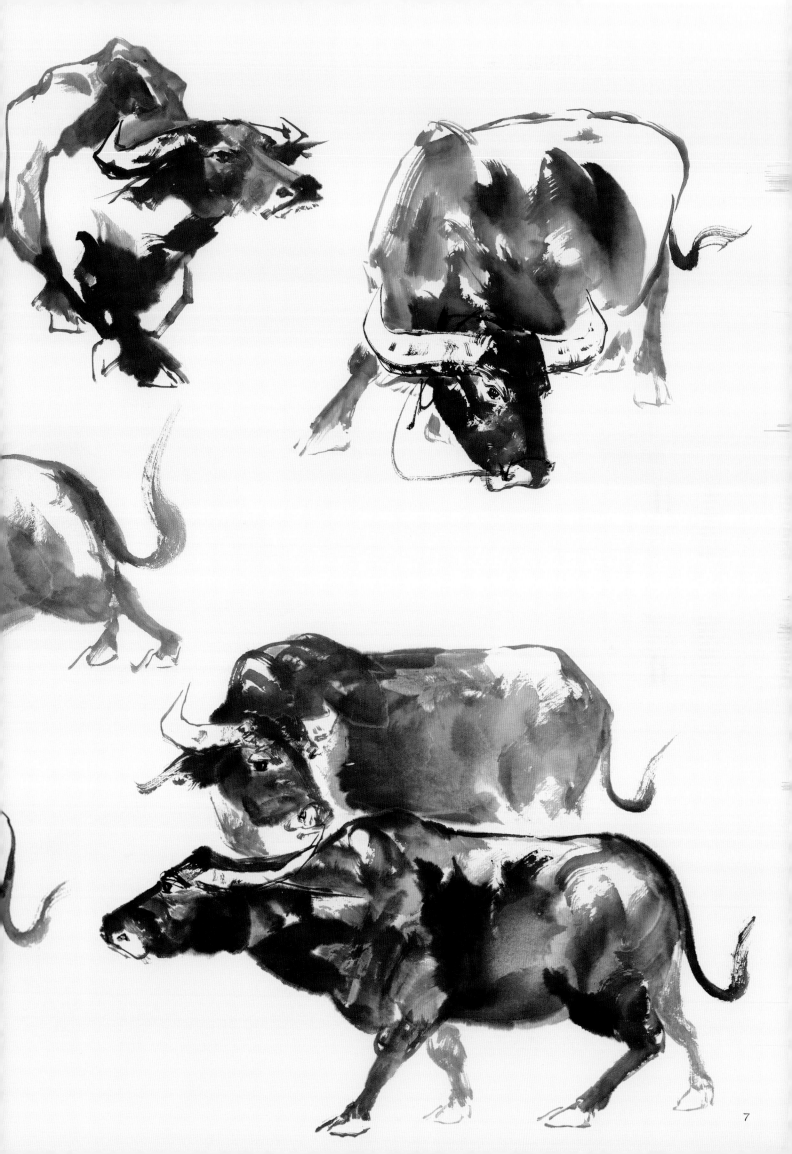

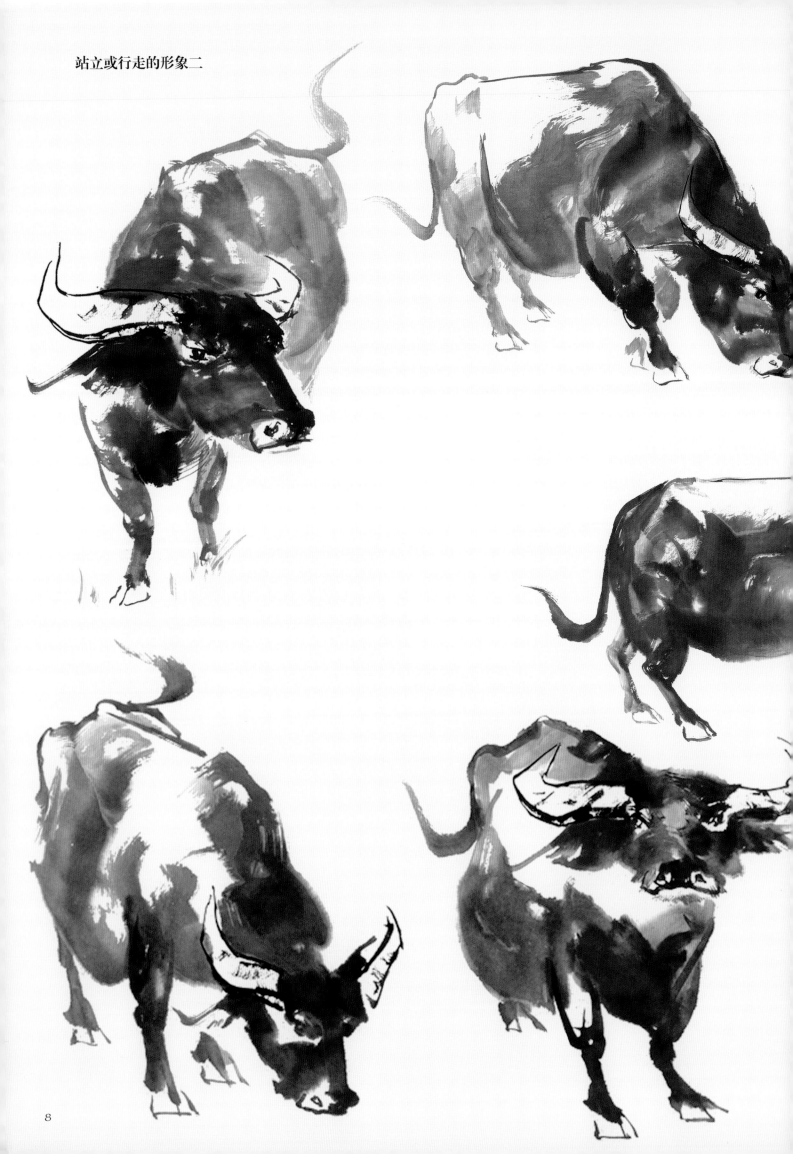

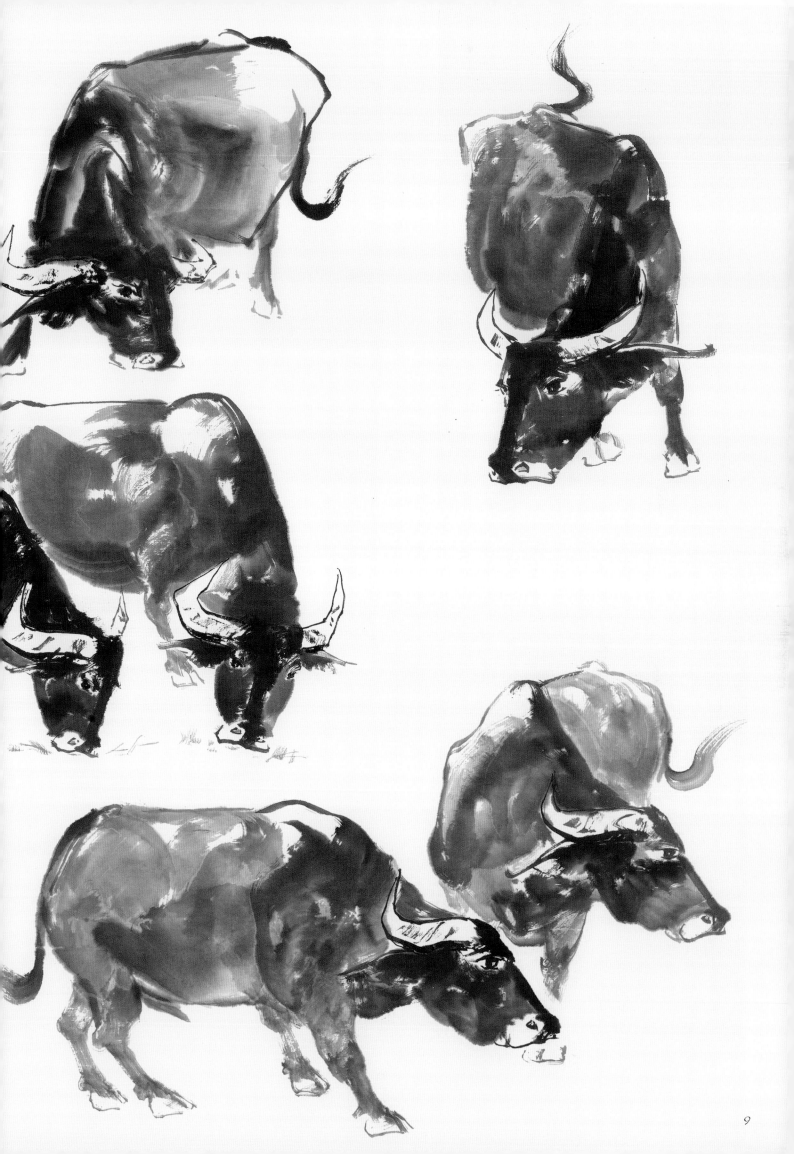

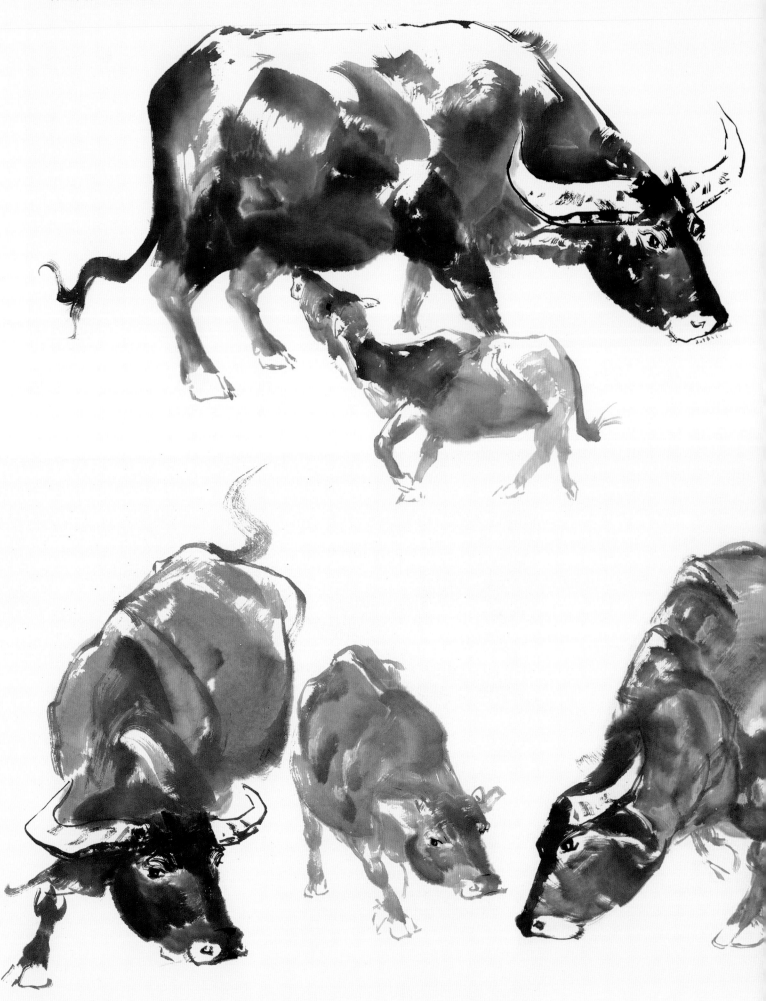

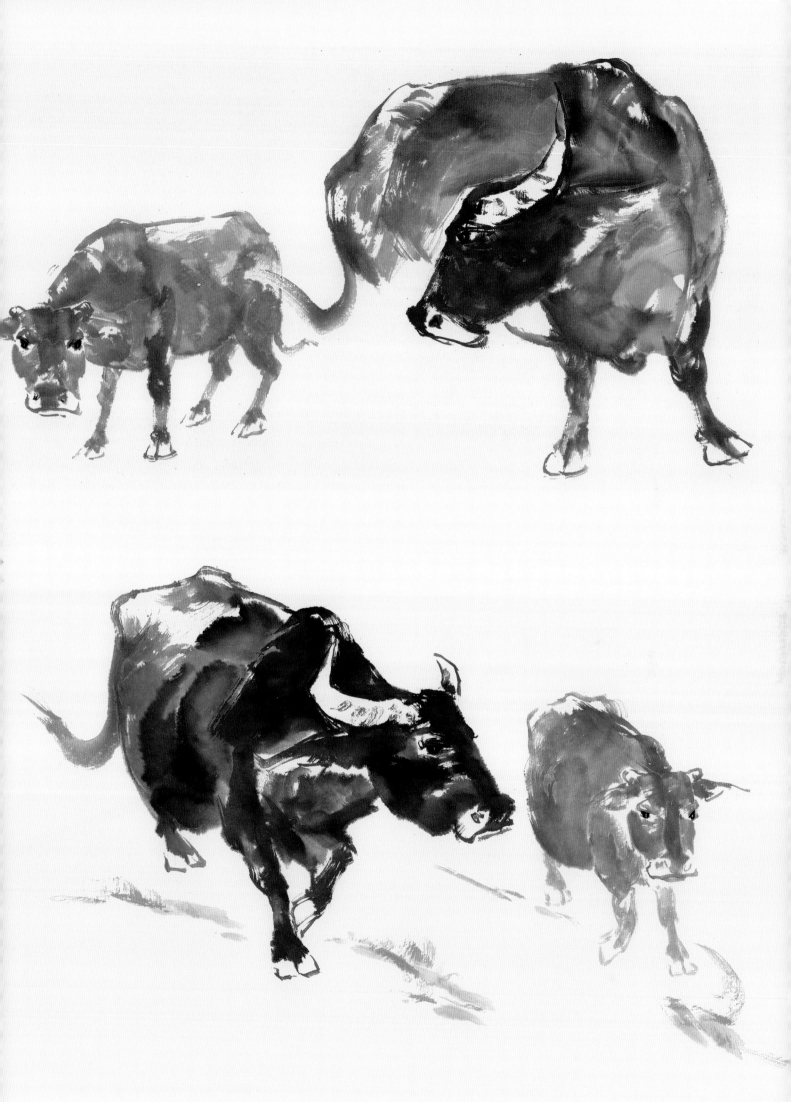

卧躺形象

　　画卧躺的牛时要注意墨色的留白。留白能使动态和形体结构清晰显现出来，反之则形成一团黑墨，分不清形体结构。还要多尝试墨色的浓淡变化，把握好形体结构与墨色变化的关系。

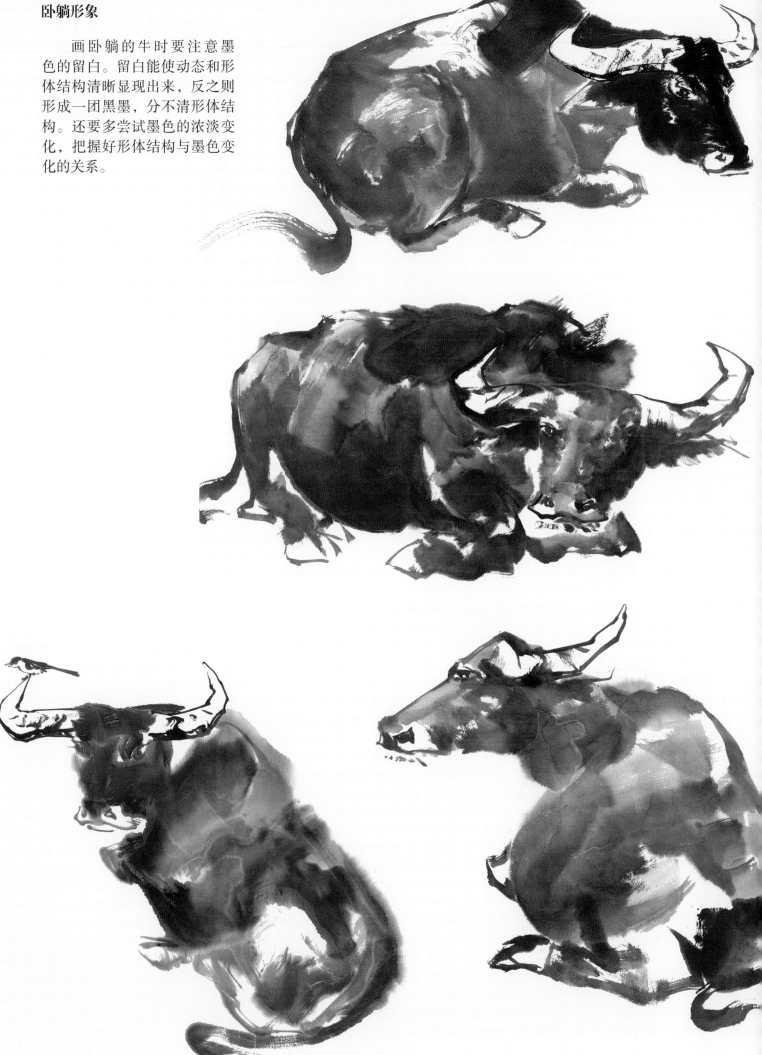

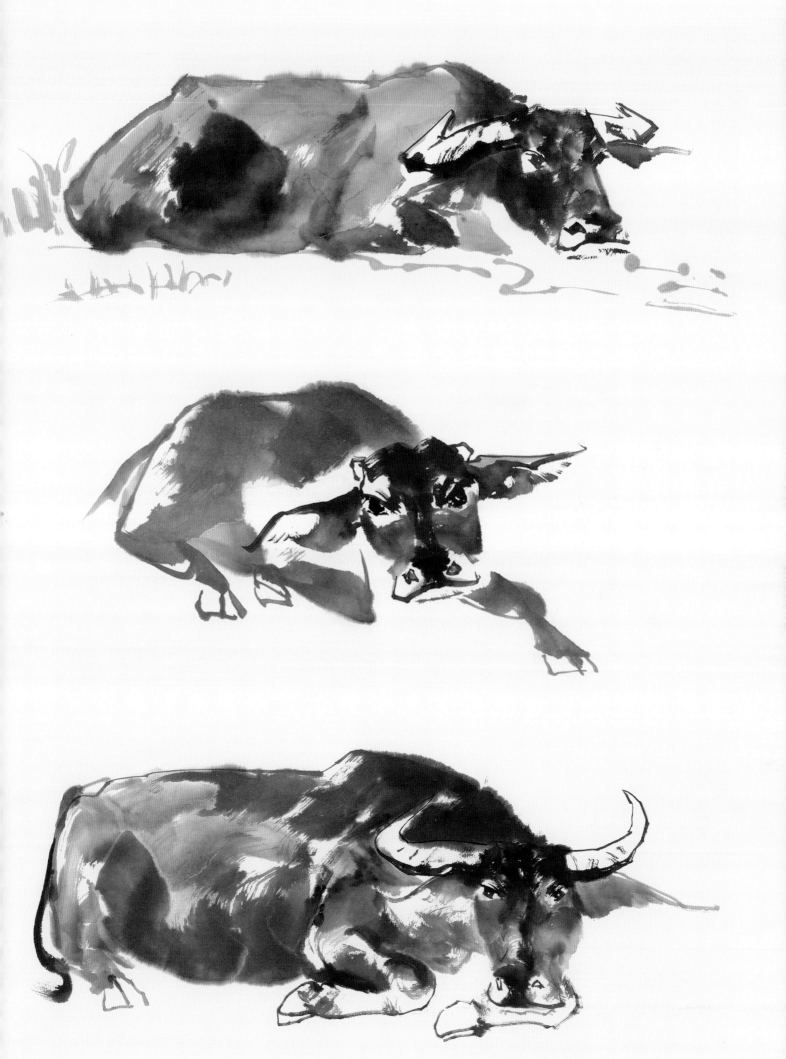

斗牛和奔跑形象

　　斗牛和拳击运动员是一样的，两头牛交锋的时候，身体是自然放松的，冲向对方的时候，尾巴也自由摆动，因为放松才能跑得快。两牛接触的一瞬间，尾巴也自由摆动十分放松，因为只有放松了才会有速度和力量。斗牛的过程就像一个电视画面，那么我们只有把它们接触的一刹那定格下来，才能给人一种强烈的力量感。同时，牛尾巴翘起时给人以一种张力，画斗牛最适合画那一刻，定格在那一瞬间。注意，斗牛只有在相持时尾巴才会夹在双腿之间。

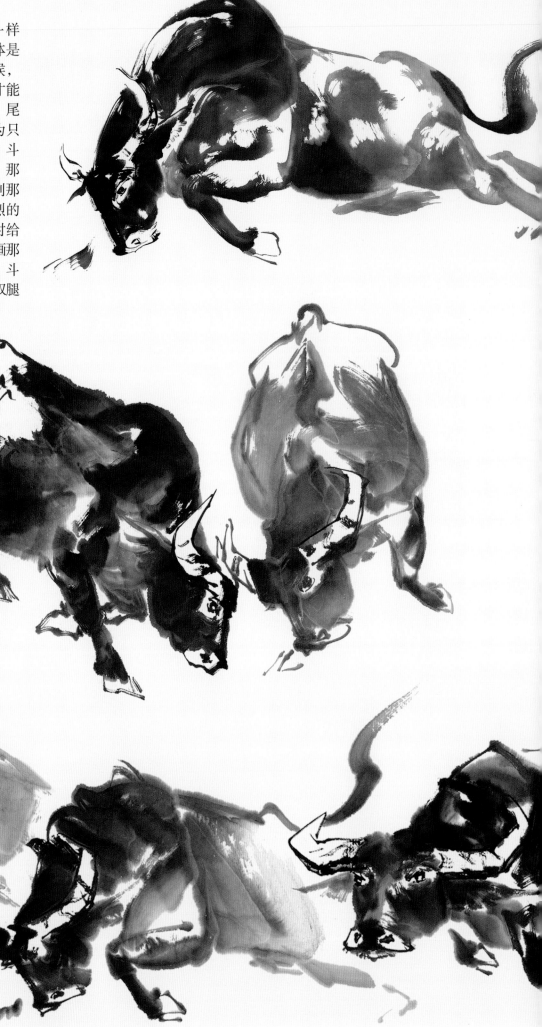

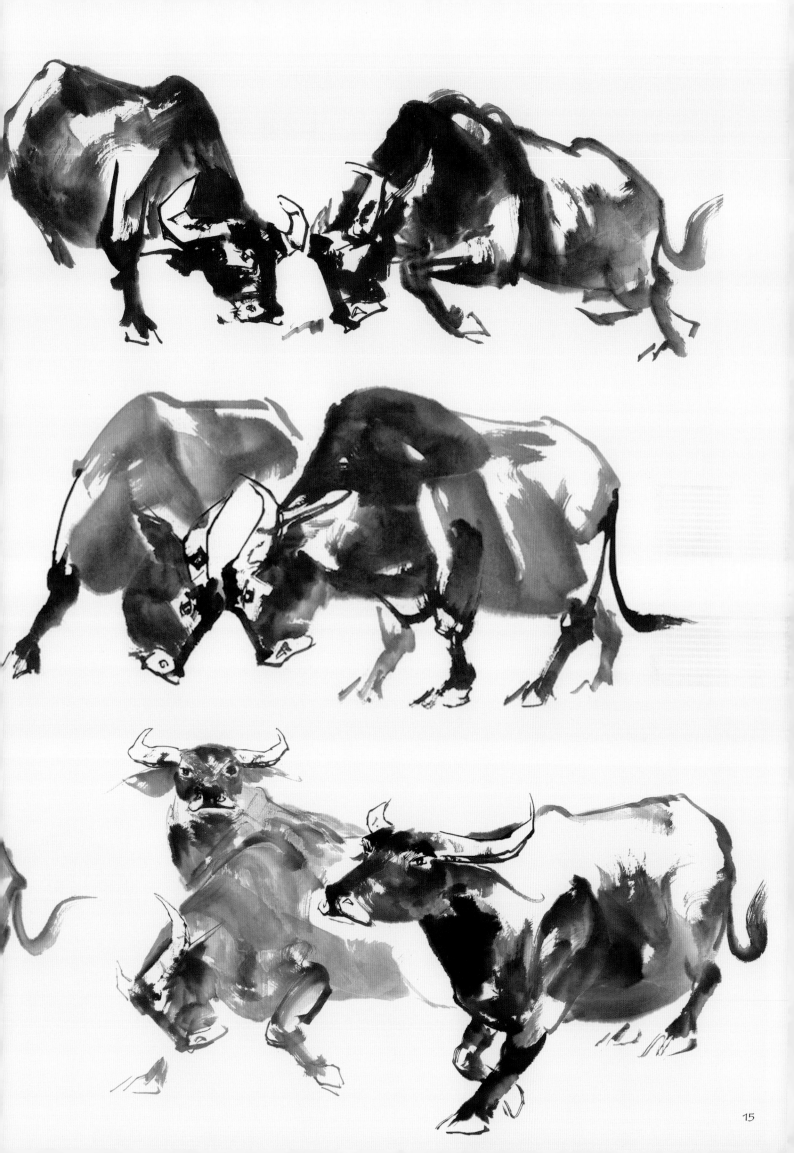

游水形象一

画游水的牛相对比较容易，只需画出露在水面的部分，但也要表现出牛身的基本结构，如牛脊、牛背和臀股的基本结构要表现出来。还要注意牛身与水接触部分的处理，可根据画面的需要适当添加水纹。

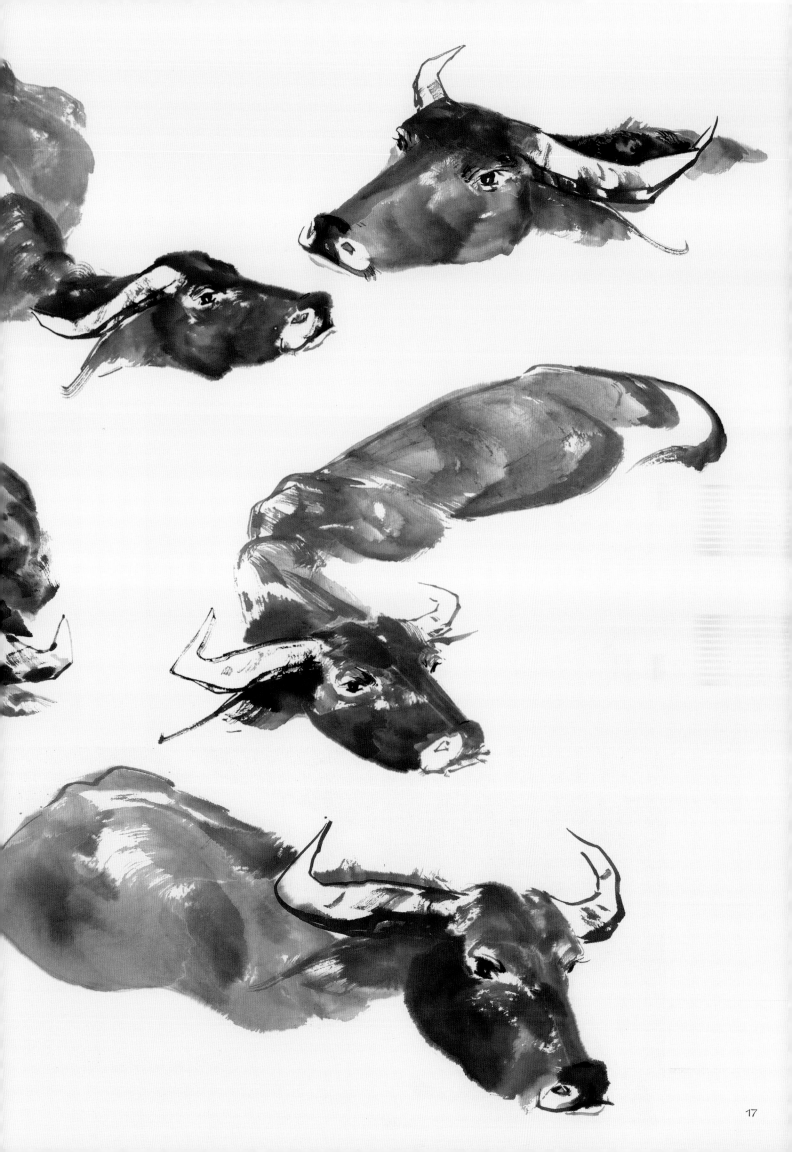

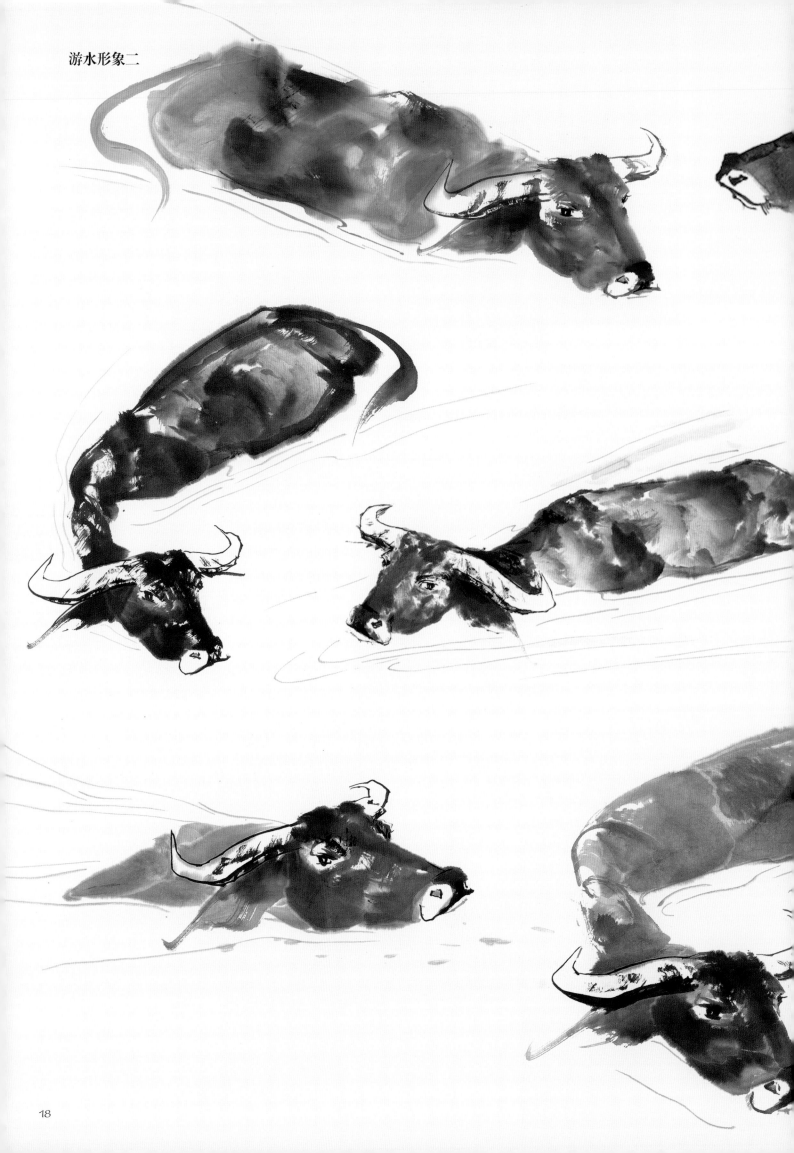

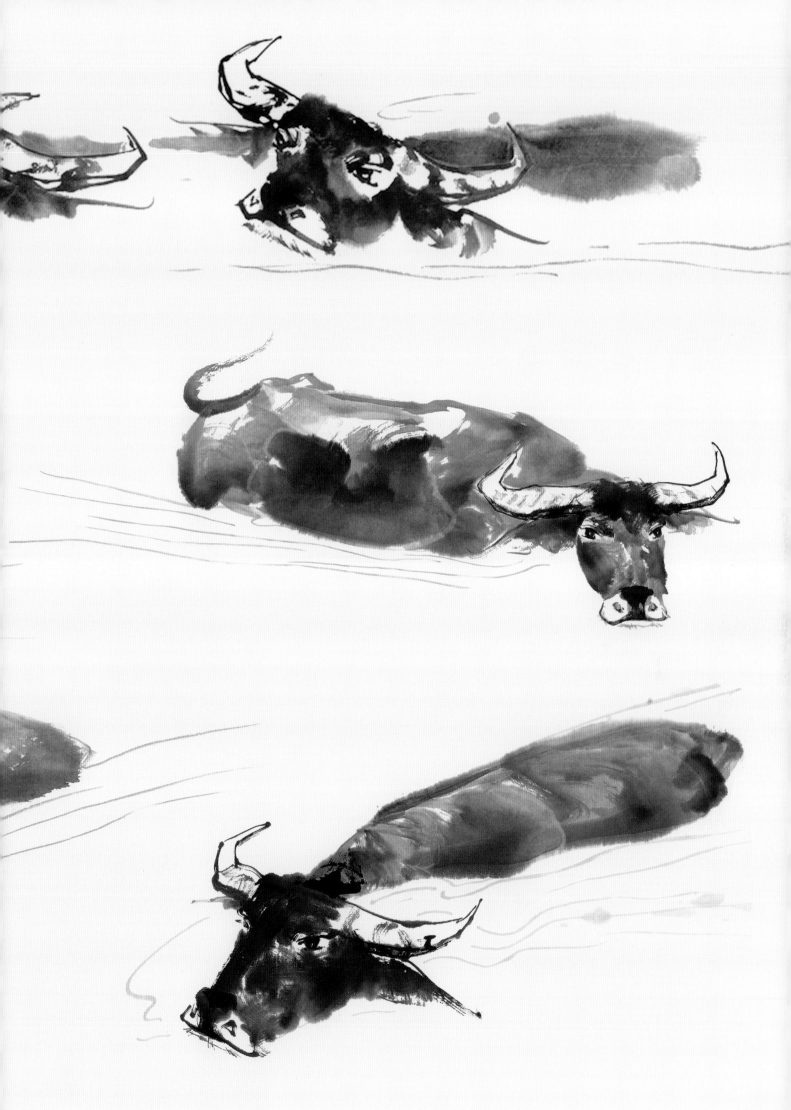

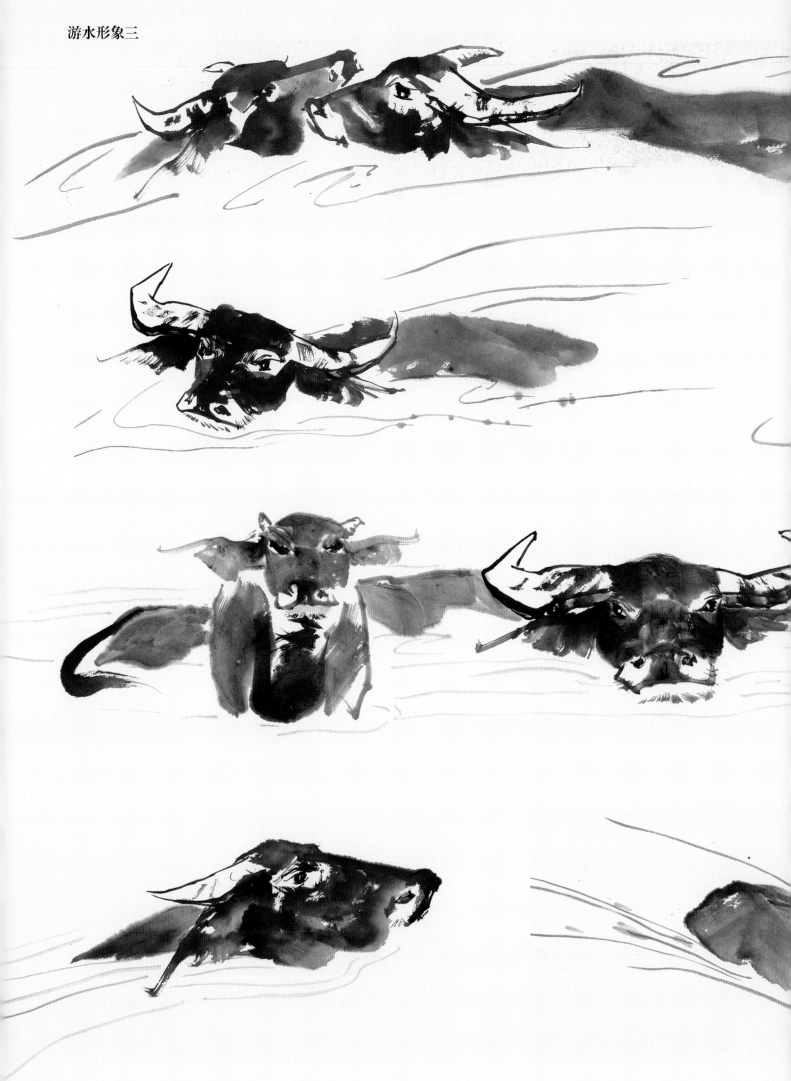

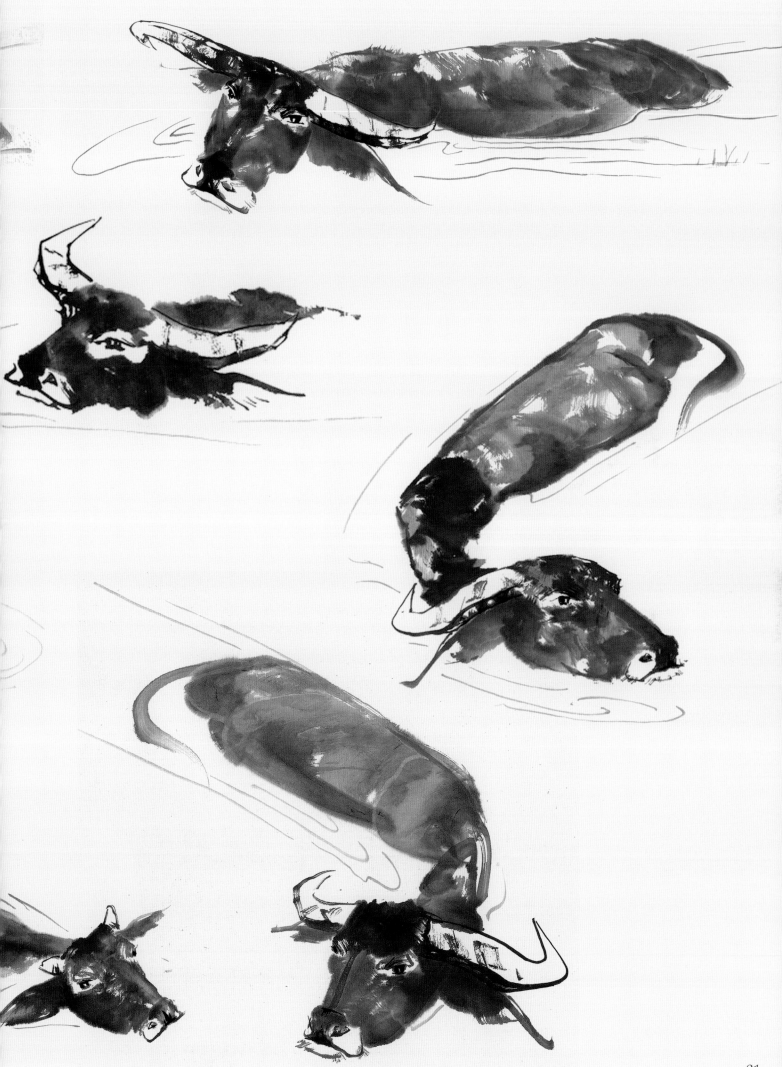

牧牛形象

画牧牛时多数是配以牧童形象，因为牧童形象可以给画面增添童真或童趣，而且牧童也是比较容易表现的形象，画的时候要注意牛与牧童之间的呼应关系以及动态表现。

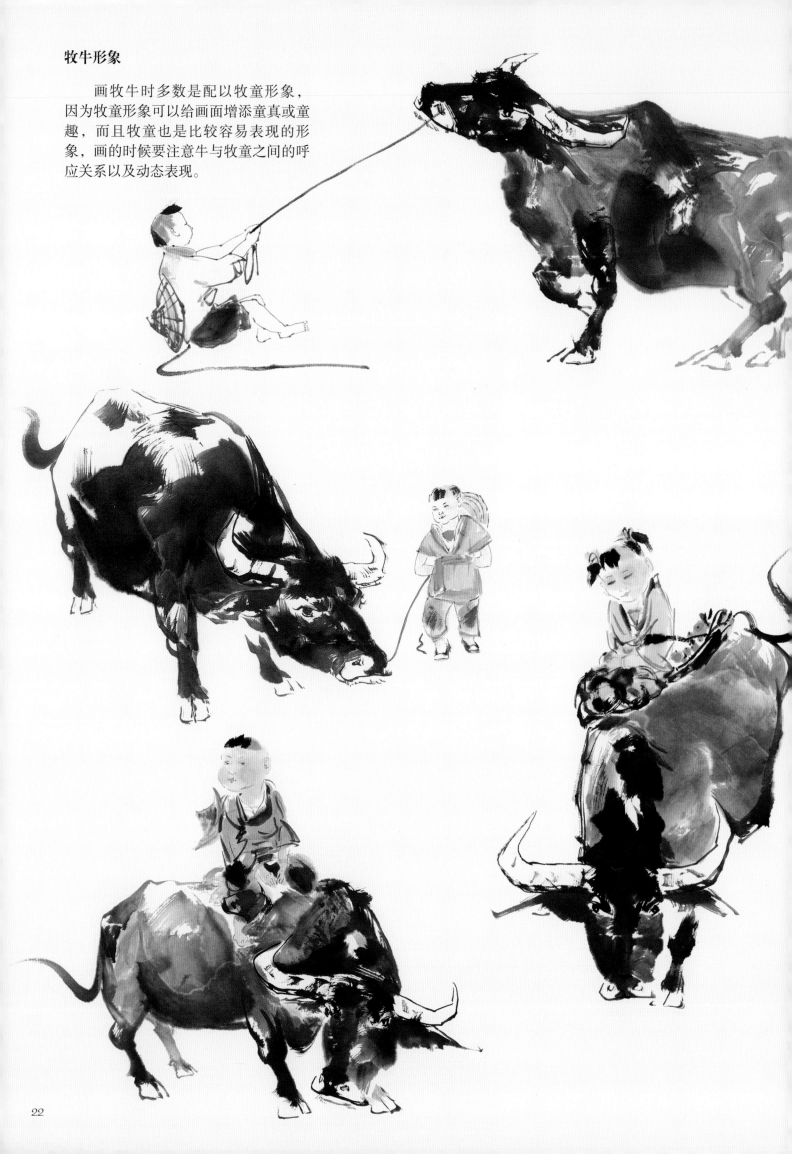

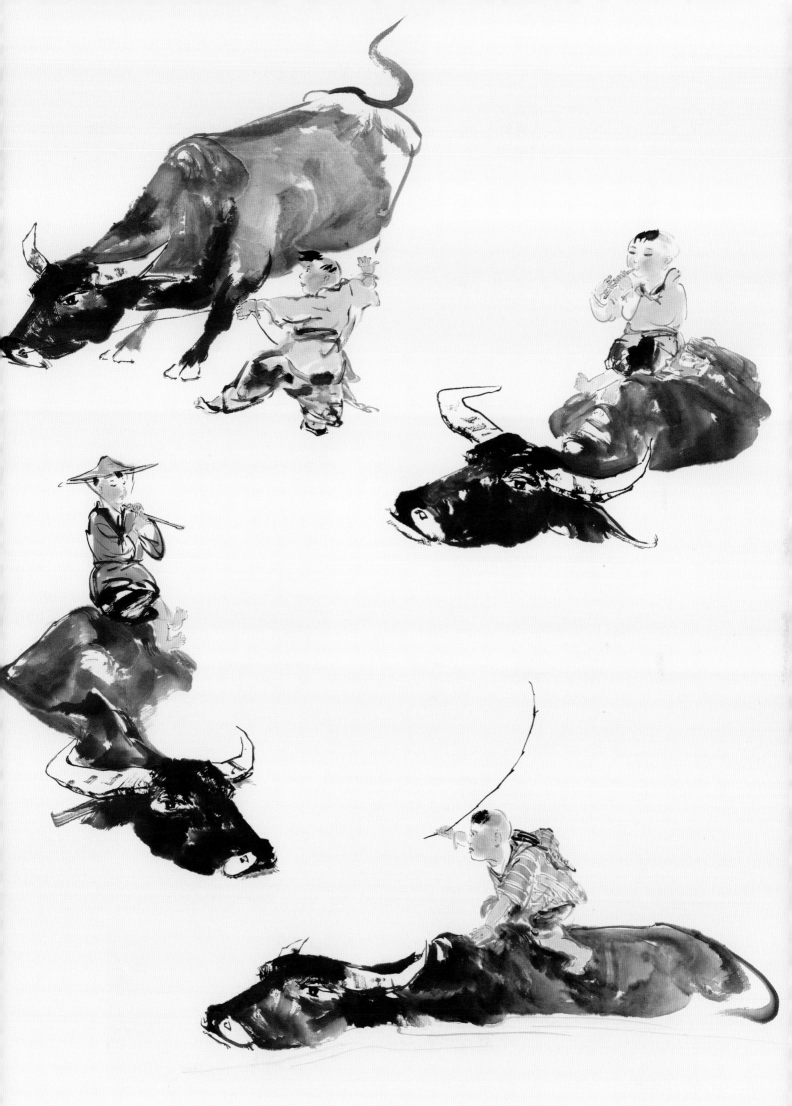

三、水牛的创作步骤

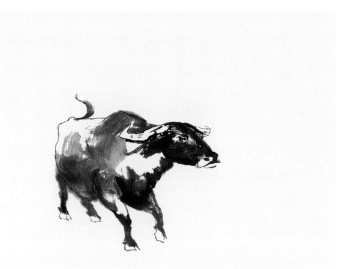

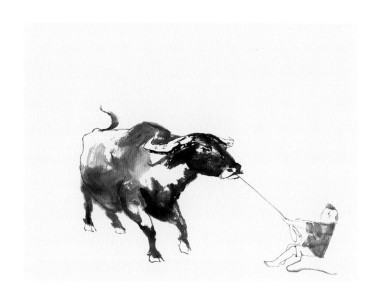

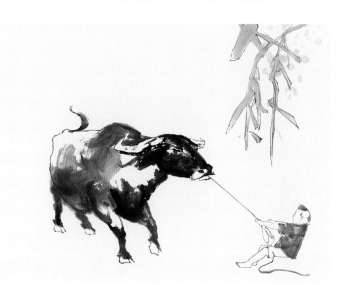

步骤一：作画前要先思考画面的效果与构图，可以先用手指或毛笔尾部在宣纸上比画出整体画面的布局，留下浅痕迹，这样做能让自己对整幅画面的布局心中有数。先用浓墨画出牛头，重点对牛角、牛眼、牛鼻、牛耳等进行细致刻画，注意对牛角、牛眼、牛鼻的留白。

步骤二：用相对牛头较淡一些的墨画出牛脖子，然后加水调出淡墨大笔画出牛身和牛腿，画牛身时下笔充分考虑牛身的体感与骨感，达到丰满有力的水墨效果；用线勾出牛背、牛臀股和牛蹄，并适当做留白处理；用干笔向上弯曲画出牛尾，至此整个牛的形象基本完成。

步骤三：用淡墨画出拉扯牛绳动作的牧童，以此增加画面的趣味，使画面生动起来。

步骤四：用三绿调少许墨从画面右上边画出下垂的柳枝和柳叶，以此丰富画面的形象，然后用淡墨双钩柳树枝叶，再用淡墨调少许三绿在柳树枝叶部分打上一些小点，增加画面层次。

步骤五：收拾画面，用淡墨和淡绿在牛蹄和牧童脚下点出一些小点，以此表示地面。最后题款、盖印，完成作品。

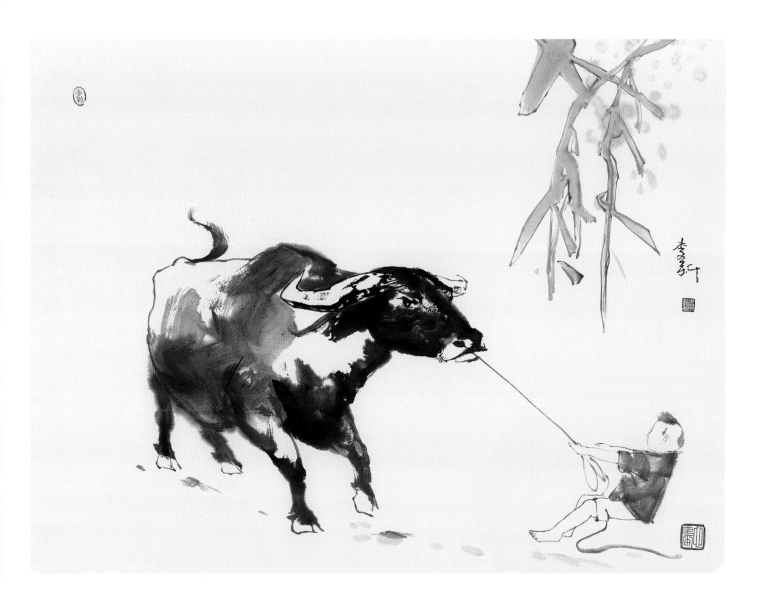

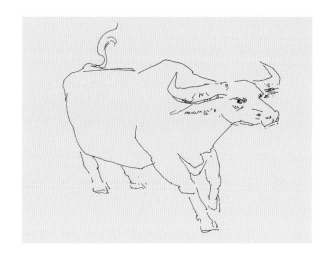

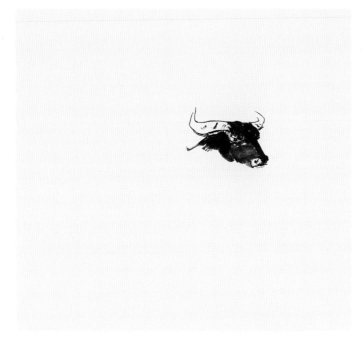

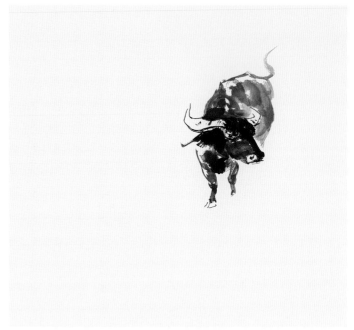

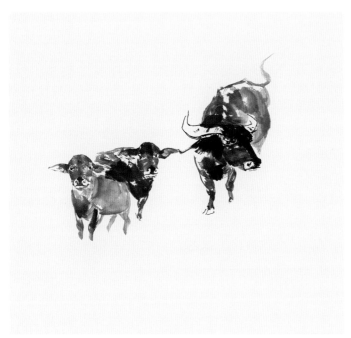

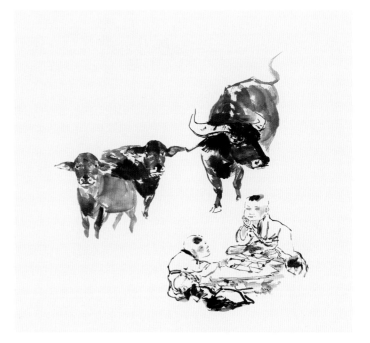

步骤一：用浓淡相间的墨画出牛头，重点刻画牛角、牛眼、牛嘴、牛鼻和牛耳，注意牛角、牛眼、牛鼻部分的留白。

步骤二：用淡墨大笔画出牛身，牛脊做留白处理，然后用稍浓的墨画出牛脖、牛腿，再画出向上弯曲的牛尾。

步骤三：用淡墨画出一头小牛的形象，头部依然是重点刻画的部分，然后调入一些浓墨，局部勾画，使其有浓淡对比；用稍浓的墨在小牛的后面添画出另一头小牛，两头小牛一浓一淡，形成强烈的浓淡对比。

步骤四：先调出淡墨，笔尖点些浓墨，在画面右下边勾画出两个在石块上下棋的牧童，用笔宜流畅，形象生动，以此来增强画面的趣味。

步骤五：调整画面，在地面上用淡墨画出一些小草，丰富画面的形象，注意小草的疏密关系。最后题款、盖印，完成作品。

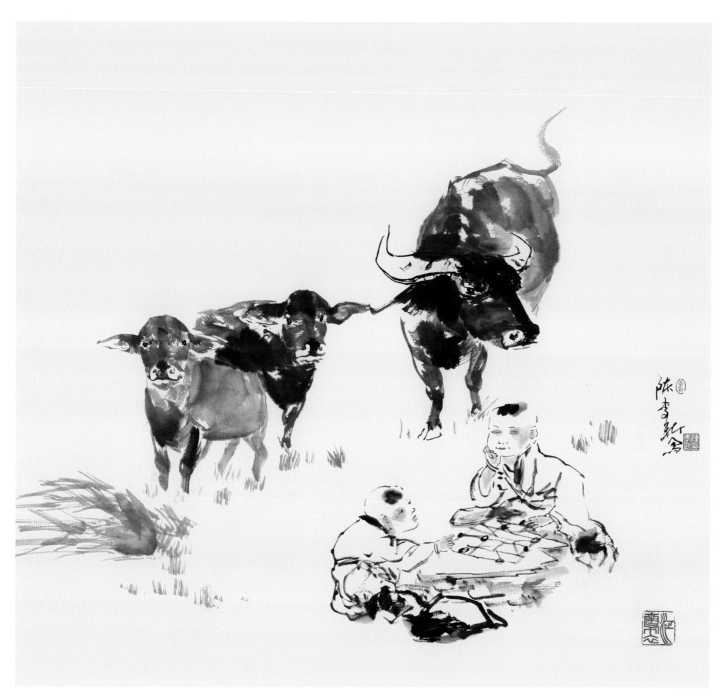

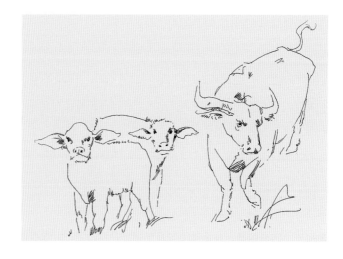

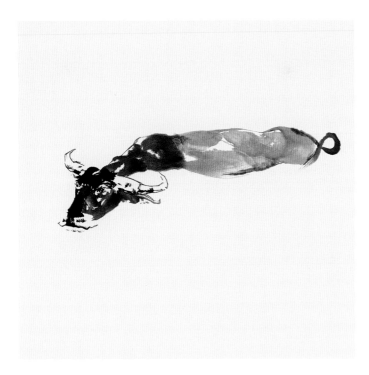
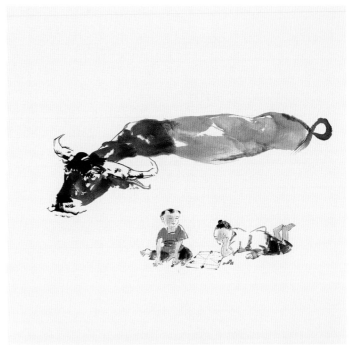
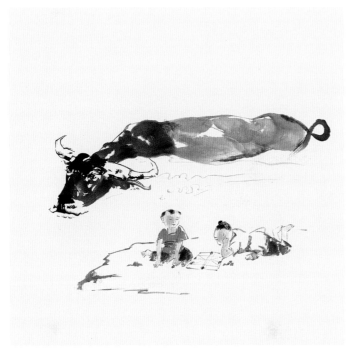
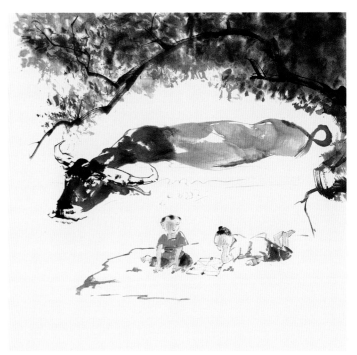

步骤一：先用浓墨细致刻画出牛头，再用淡墨大笔画出露在水面的牛身，注意墨色的深浅，尽量使画面色调平衡。

步骤二：在画面中心靠下的位置画出两个在下棋的牧童，画上牧童能使画面有天真、童趣的意境，同时也增加了画面的趣味。画牧童时做到笔笔紧凑、笔墨灵动，然后给牧童敷上淡色，丰富画面的色彩。

步骤三：给牧童所在的位置加上陆地，在牛的周边勾出水纹，以此来分出水面和岸边。

步骤四：根据画面情况进行配景，配景应十分慎重，它对画面起到烘托的作用。从画面的右边出枝向左画出少许树枝，然后点出树叶，树叶可以画得密一些，使画面形成强烈的疏密对比。

步骤五：收拾画面，添画一些墨点和小草，丰富画面的形象。最后题款、盖印，完成作品。

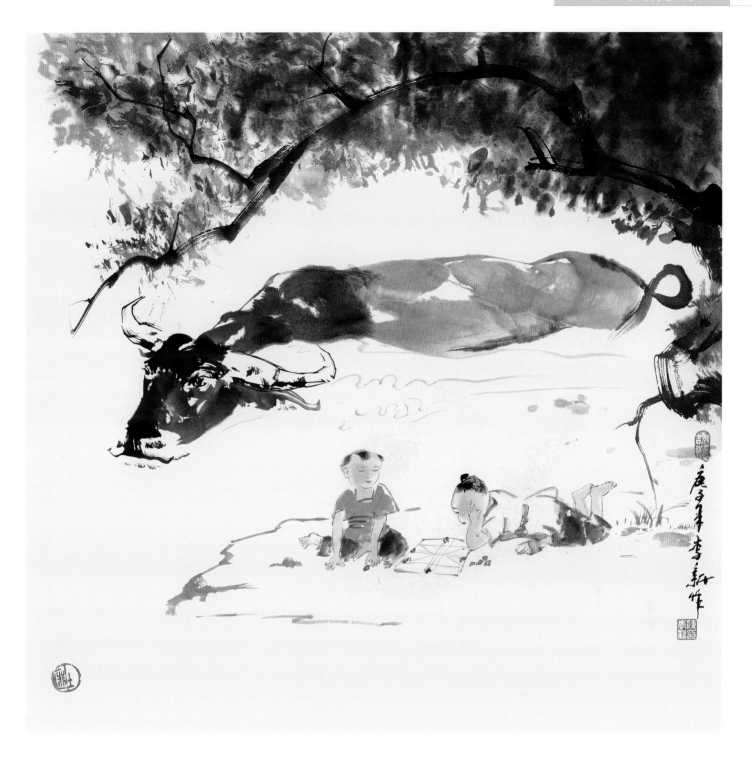

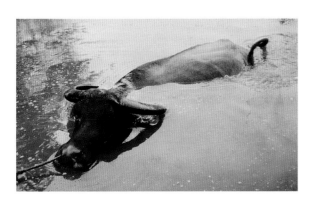
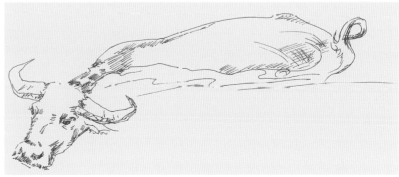

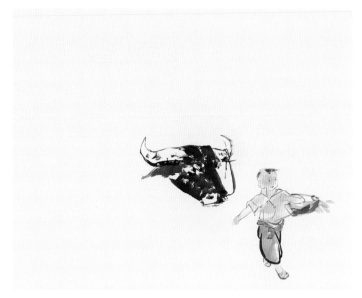

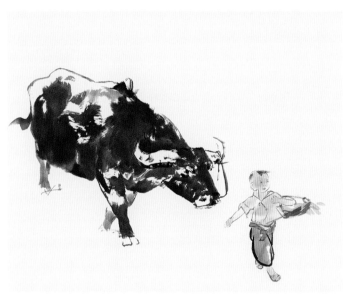

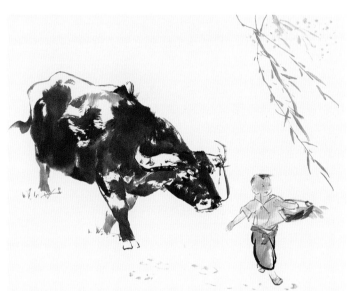

步骤一：先在画面右下角画出手提篮子在路上行走的牧童形象，并敷上淡色。

步骤二：在牧童的身后先细致刻画出牛头，并把牛绳挂于牛角上，注意牛头的留白。

步骤三：用浓淡相间的墨大笔画出牛身和牛脖，用笔干湿结合，然后画出牛腿，用笔宜刚强有力；用线勾出牛背、牛臀股和牛蹄，适当做留白处理；用干笔向下弯曲画出牛尾，完成牛的整体形象。

步骤四：用淡墨从画面的右上边画出柳枝，柳枝要画得自然飘逸，然后加上柳叶。收拾画面，用淡墨在枝叶部分打上一些小点，增加画面层次；在牛蹄与牧童脚下分别画出一些小草和点出一些墨点，以此表示地面。

步骤五：最后题款、盖印，完成作品。

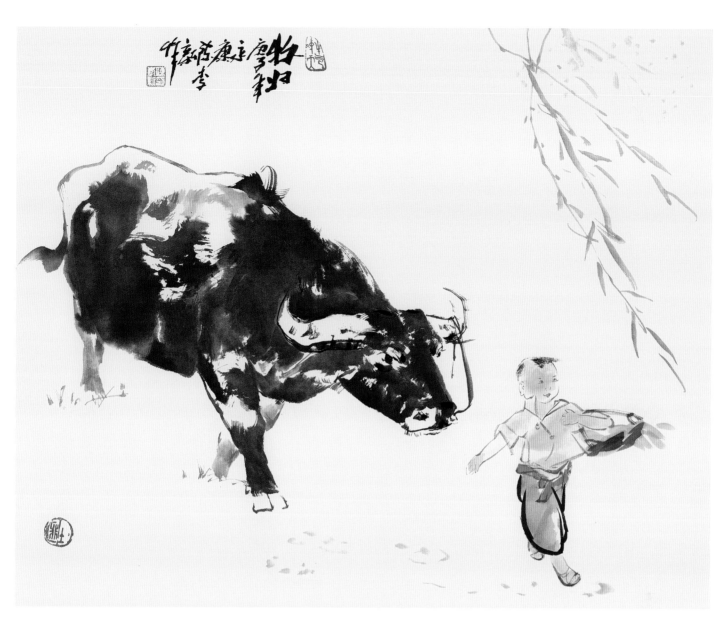

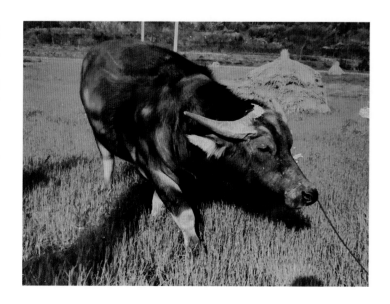

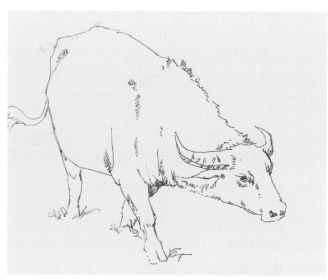

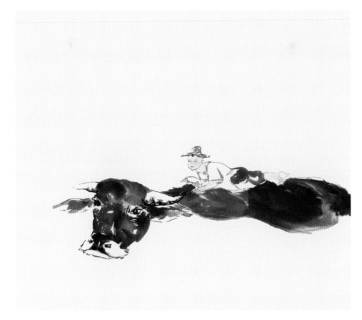

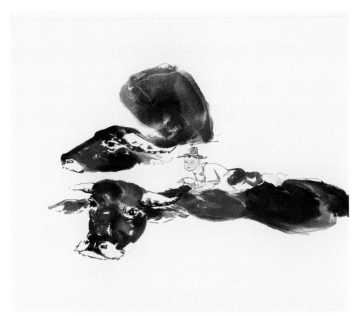

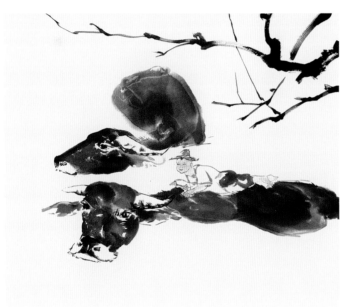

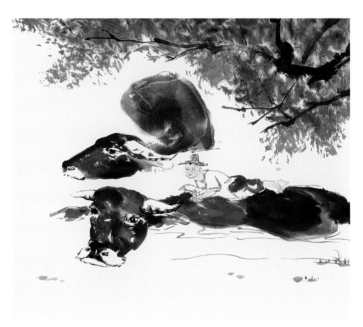

步骤一：先用淡墨画出一个趴在牛背上看书的牧童形象，牧童局部敷上颜色；然后用浓淡相间的墨画出牛在水里游的形象，牧童与牛完美结合，墨色相接。

步骤二：根据画面布局，在上面竖向画出另一头牛的形象，两头牛的走势是一横一竖，打破了原先横向的走势，以此增加画面走势的方向。

步骤三：根据画面情况添加配景，用浓墨从画面右上边出枝向左画出少许树枝，注意树枝的穿插关系。

步骤四：用淡墨点出树叶，树叶可以画得密一些，使画面形成强烈的疏密对比。收拾画面，用淡墨勾出水纹，并点出少许墨点，在部分墨点上画出一些水草，以此丰富画面的形象。

步骤五：最后题款、盖印，完成作品。

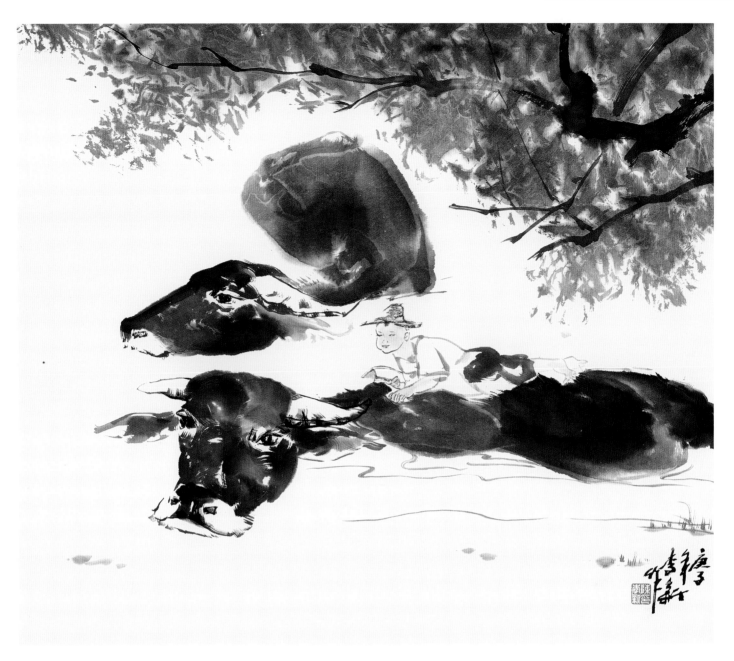

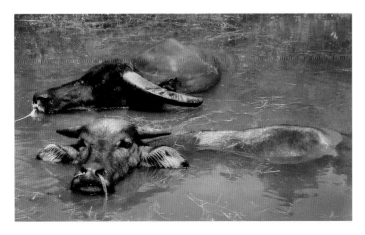

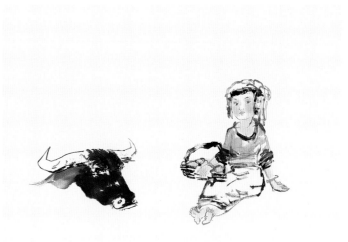

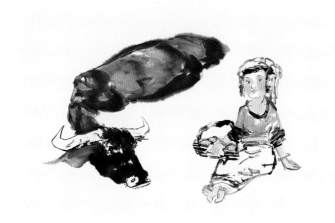
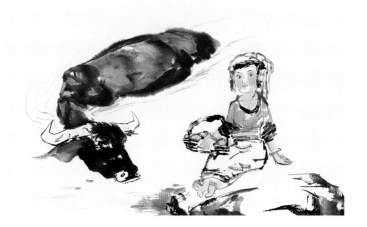

步骤一：在画面右下角用墨勾画出一个手拿篮子坐在地上的女孩形象，然后敷上淡色。

步骤二：用浓墨画出牛头，其中牛耳用稍淡的墨画出，注意牛角、牛眼、牛鼻的留白部分。

步骤三：先用淡墨大笔画出露在水面的半身牛，然后用浓墨勾画牛身的结构，使画面形成浓破淡的墨色效果。

步骤四：先调出淡墨，用笔尖点些浓墨，在女孩坐的周边画出陆地；用淡墨在牛的周边勾出水纹，使水面与陆地区分开来。

步骤五：调整画面，从画面右上角向下画出下垂的柳枝，然后加上柳叶，以此来丰富画面的形象，同时增强画面的意境。最后题款、盖印，完成作品。

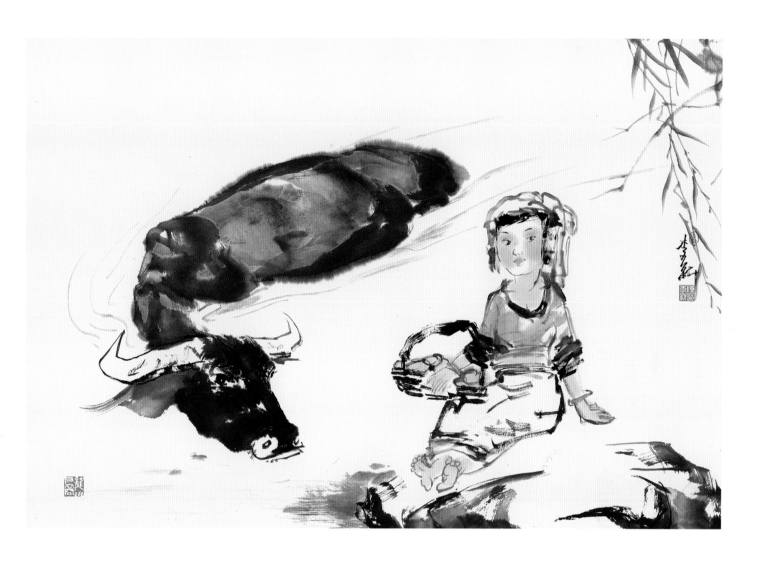

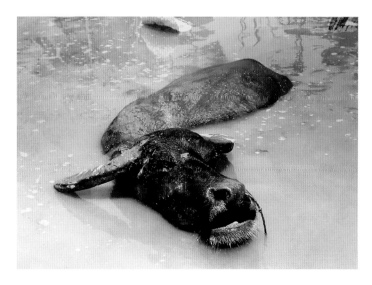

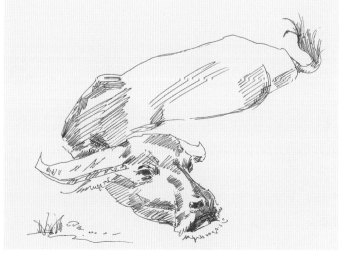

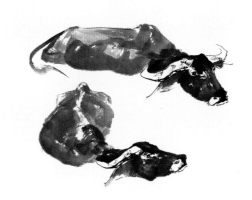

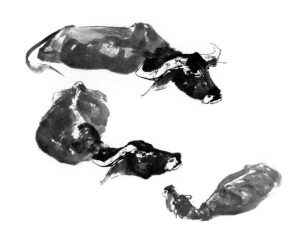

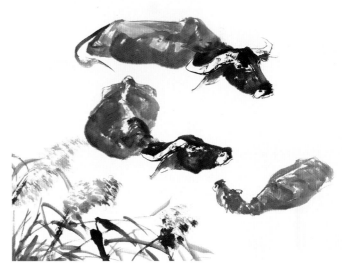

步骤一：先用浓墨细致刻画出牛头，注意留白部分。画好牛头后可以构思画面的布局，如牛身是横着画还是竖着画会好一些。定好一种方式，以便后面的形象布局更理想，如下象棋走一步看几步一样，做到心中有数，而且还可以随时变换。

步骤二：根据定好的构思，用淡墨大笔画出竖向游在水面的半身牛，把牛臀股结构体现出来，牛脊做留白处理。在画面上部横向画出一头游在水面上的半身牛形象，两头牛一横一竖，使画面平衡。

步骤三：根据画面需要，在右下角用淡墨画出一头斜向的半身小牛形象，小牛与大牛的最大区别在于牛角，从牛角可以明显辨别出来。

步骤四：用浓墨从画面的左下角向上画出芦苇的枝叶，然后用笔调出淡墨，笔尖点些浓墨，干笔画出芦苇的花。注意芦苇花要有大小、长短、浓淡的变化。用淡墨再添画一些芦苇枝叶，使画面有层次。

步骤五：用淡墨在牛的周边勾出水纹，至此画面形象基本完成。最后题款、盖印，完成作品。

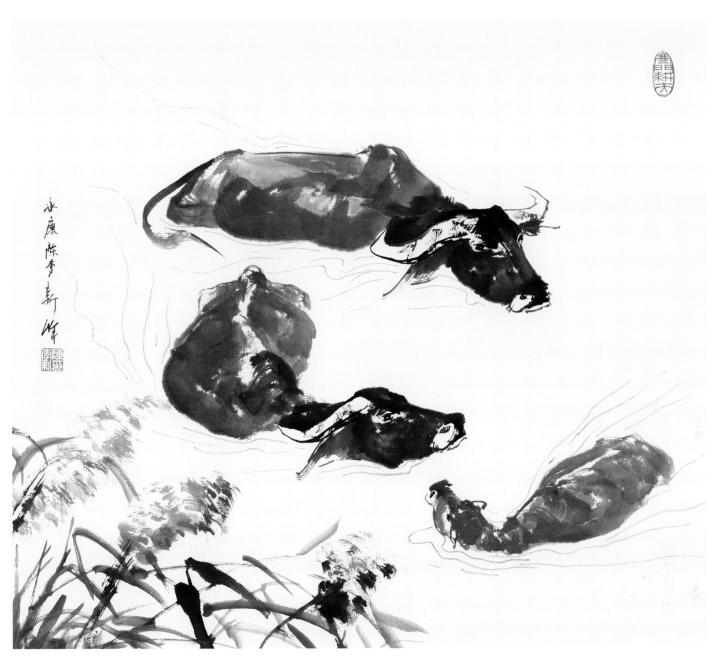

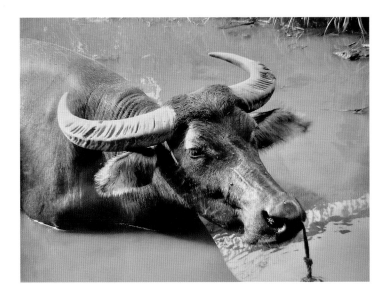

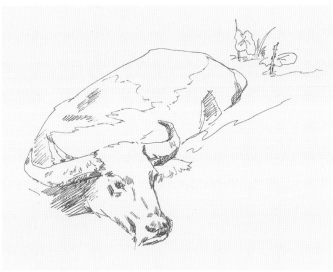

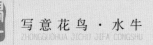

四、范画与欣赏

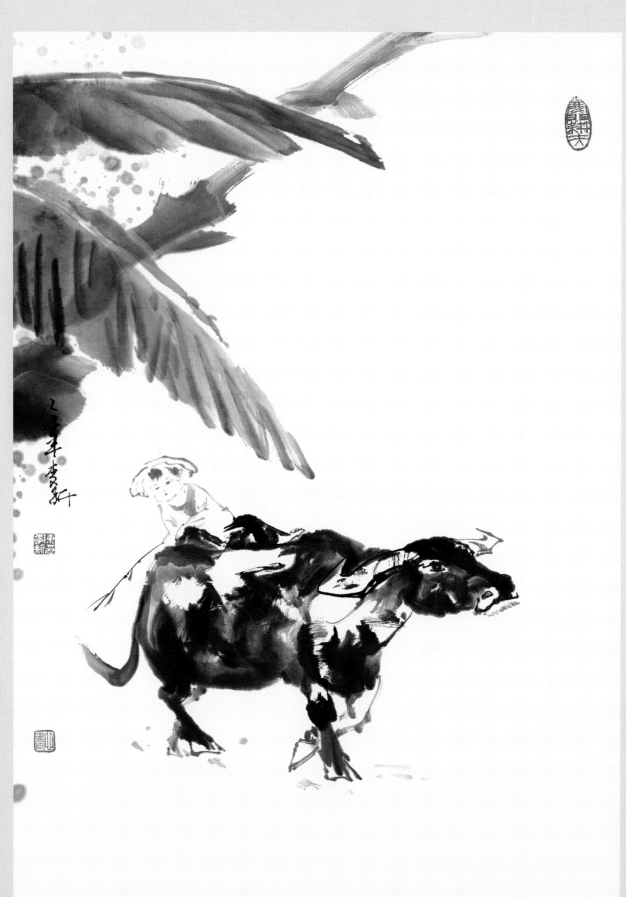

陈李新　牧游　68 cm×58 cm　2009年

陈李新　悠然　68 cm × 30 cm　2011年

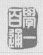
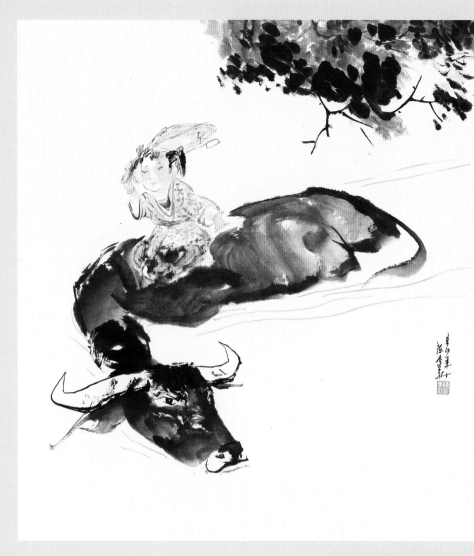

陈李新　凉爽之夏　68cm×68cm　2011年

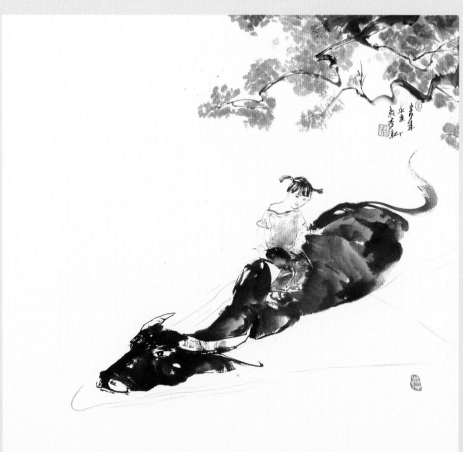

陈李新　舟　68cm×68cm　2011年

历代牛诗词选

牧牛词

（明·高启）

尔牛角弯环，我牛尾秃速。
共拈短笛与长鞭，南陇东冈去相逐。
日斜草远牛行迟，牛劳牛饥唯我知。
牛上唱歌牛下坐，夜归还向牛边卧。
长年牧牛百不忧，但恐输租卖我牛。

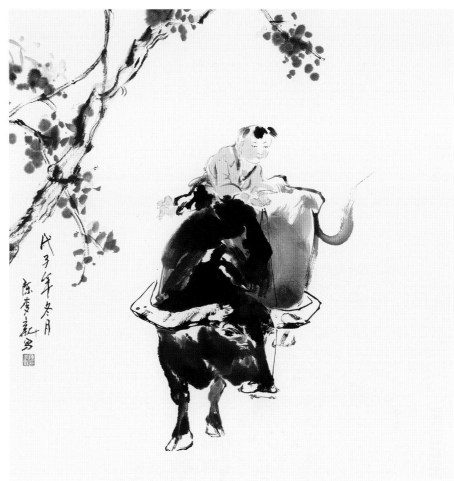

陈李新　暮归　68cm×68cm　2008年

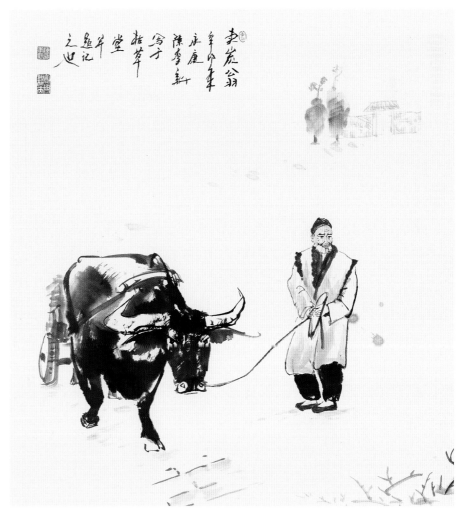

陈李新　卖炭翁　69cm×65cm　2011年

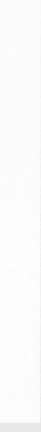

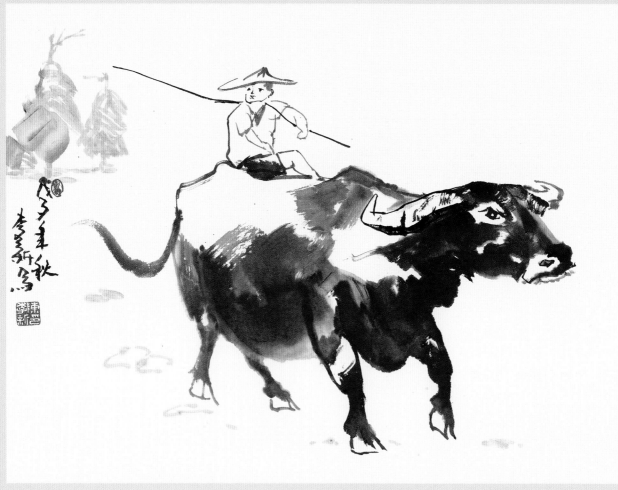

陈李新　放牧南山　50cm×66cm　2008年

陈李新　童年印象　70cm×75cm　2008年

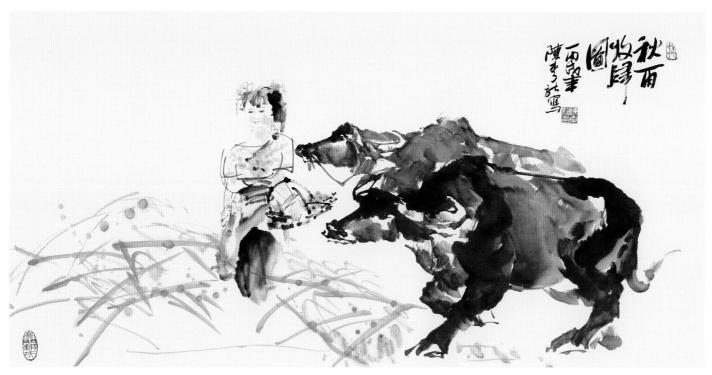

陈李新　秋雨牧归图　68cm×136cm　2006年

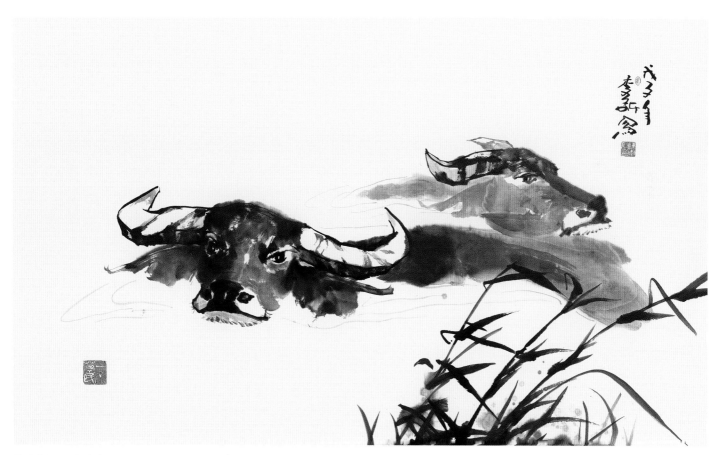

陈李新　双牛戏水　96cm×178cm　2008年

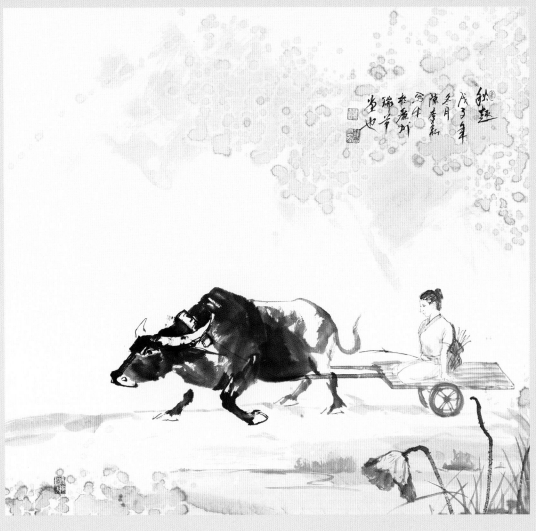

陈李新　秋趣　68cm×68cm　2008年

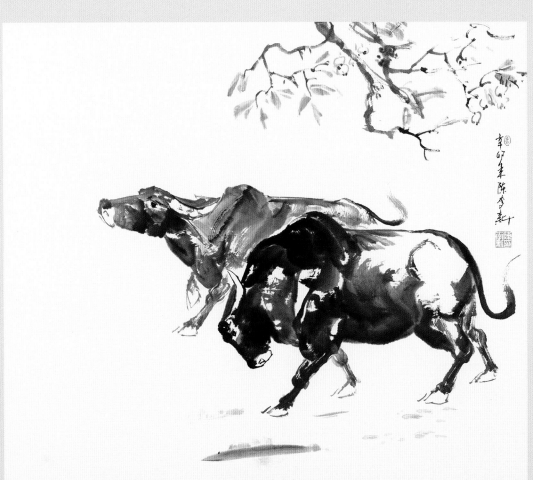

陈李新　漫步深秋　68cm×68cm　2011年

历代牛诗词选

牧童词

（唐·储光羲）

不言牧田远，不道牧陂深。
所念牛驯扰，不乱牧童心。
圆笠覆我首，长蓑披我襟。
方将忧暑雨，亦以惧寒阴。
大牛隐层坂，小牛穿近林。
同类相鼓舞，触物成讴吟。
取乐须臾间，宁问声与音。

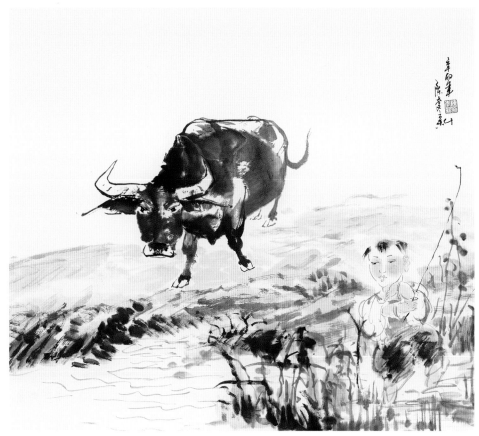

陈李新　相随　68 cm×68 cm　2011年

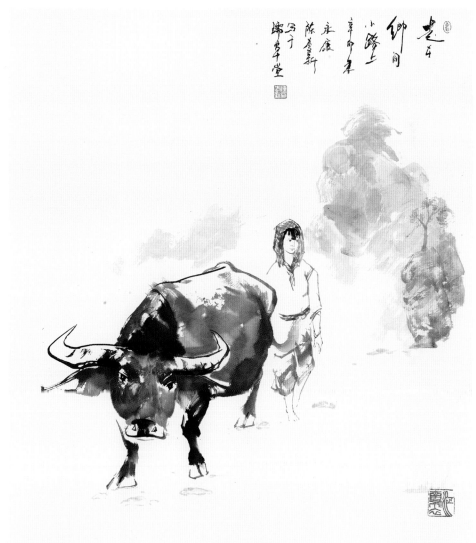

陈李新　走在乡间小路上　68 cm×65 cm　2011年

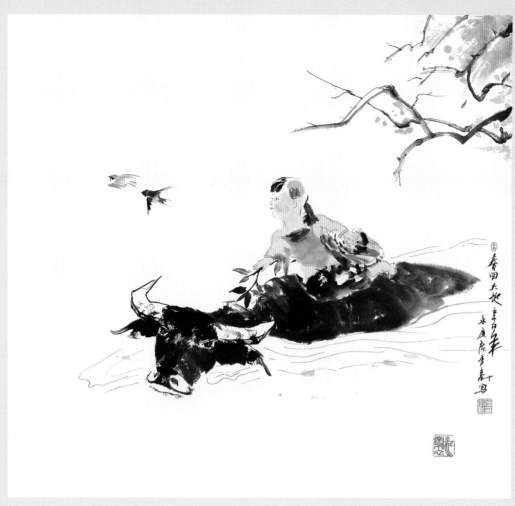

陈李新　春回大地　68 cm×68 cm　2011年

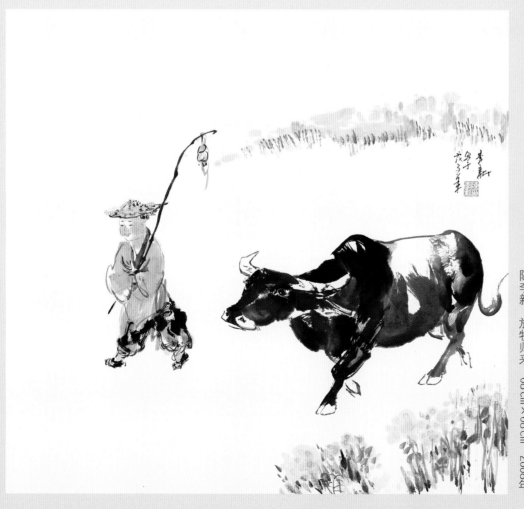

陈李新　放牧归来　68 cm×68 cm　2008年

饮牛歌

（宋·陆游）

门外一溪清见底，老翁牵牛饮溪水。
溪清喜不污牛腹，岂畏践霜寒堕趾。
舍东土瘦多瓦砾，父子勤劳艺黍稷。
勿言牛老行苦迟，我今八十耕犹力。
牛能生犊我有孙，世世相从老故园。
人生得饱万事足，抬牛相齐何足言！

和孙端叟寺丞农具十五首其十耕牛

（宋·梅尧臣）

破领耕不休，何暇顾羸犊。
夜归喘明月，朝出穿深谷。
力虽穷田畴，肠未饱刍粟。
稼收风雪时，又向寒坡牧。

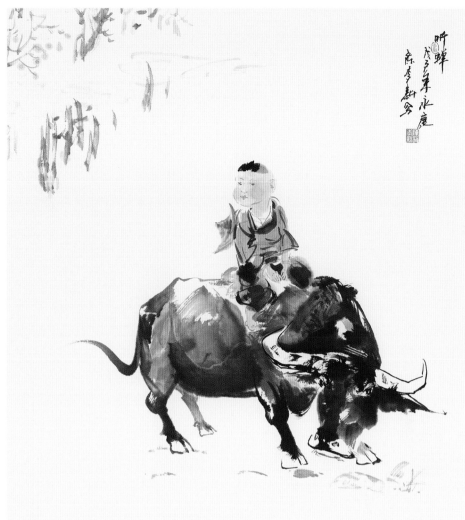

陈李新　听蝉　68cm×64cm　2008年

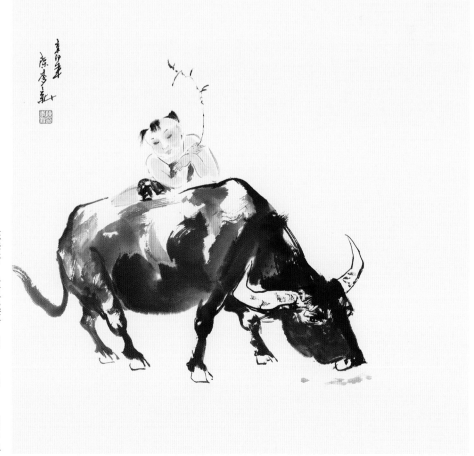

陈李新　童年趣事　68cm×68cm　2011年

历代牛诗词选

老牛

（宋·宋无）

草绳穿鼻系柴扉，残喘无人问是非。

春雨一犁鞭不动，夕阳空送牧儿归。

陈李新　放牧南山塘　68 cm×68 cm　2020年

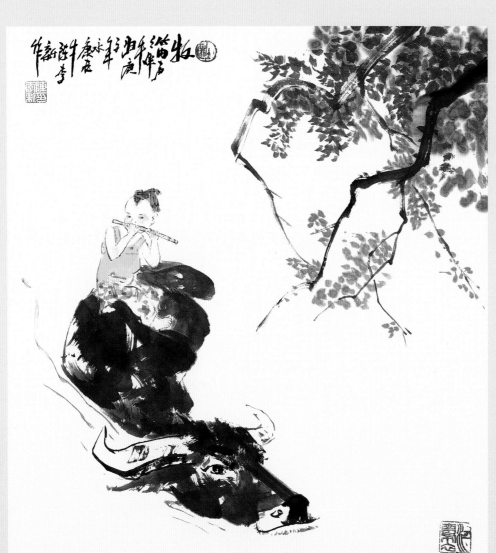

陈李新　牧笛声声伴牛归　68 cm×68 cm　2020年